SPREEUWENDANS

ERIK HIJWEEGE

SWIRLING STARLINGS

Waanders Uitgevers · Zwolle

ERIK HIJWEEGE NIBELUNGEN

Grootsheid van dynamiek in de natuur · Maartje van den Heuvel

Erik Hijweege (geb. 1963) zoekt met zijn fotografie naar indrukwekkende dramatiek van de natuur waar de mens zich klein bij voelt. Doorgaans, tot aan het project van dit boek toe, zocht hij dit 'sublieme' in overweldigende natuurfenomenen in het buitenland. Met *Nibelungen* vindt hij de dramatiek in de spreeuwenwolken in de Nederlandse lucht. Hij haakt daarbij niet alleen aan bij de tradities van spectaculaire luchten zoals de wolkenluchten in de Hollandse landschapsschilderkunst en 'wolkenstudies' in de fotografie. De grootsheid van de natuur in zijn werk raakt bovendien aan motieven uit de romantiek en Aziatische kunst.

01. *Jacob van Ruisdael, Weids landschap met kasteelruïne en kerk, 1665, National Gallery, Londen, NG990.*

Het geweld van dynamische natuurkrachten zocht Hijweege bewust op in de tijd dat hij tornadojager was. Vanaf 2006 presenteerde hij hier foto's van. De spectaculaire foto's maken de atmosferische spanning voelbaar. Met zijn foto's van stormen past Hijweege in een oude traditie: die van de dramatische luchten uit de zeventiende-eeuwse landschaps- en zeeschilderkunst.[1] Hercules Seeghers (1589/90-1633/40) was weliswaar een van de grondleggers van het geschilderde panoramische landschap met hoge luchten, maar Jacob van Ruisdael (1628/29-1682) en Jan van Goyen (1596-1656) brachten het beeldtype tot grote hoogtes. (ill. 01) De wolken bepalen in Van Ruisdaels *Weids landschap met kasteelruïne en kerk* (1665) in hoge mate het karakter van het schilderij.

Dat ook de Nederlandse kunstenaars oog konden hebben voor natuurlijk drama in de lucht, is te zien in een schilderij van Aelbert Cuyp (1620-1691). (ill. 02) Echter, het is vooral het zeegezicht waarin schilders van de zeventiende eeuw stormachtige wolkenluchten als natuurgeweld aan de kijker voelbaar maakten. De dreigende lucht van zeeschilder Ludolf Bakhuysen in het schilderij *Oorlogsschepen tijdens een storm* (ill. 03) is heel goed te vergelijken met bijvoorbeeld de series *Supercell* en *Tempest* van Hijweege. In beide speelt de lucht een belangrijke rol, is duidelijk dat de kunstenaar die dat aanschouwde zichzelf in het gevaar van de storm begaf, en brengt het aangezicht van het natuurgeweld dat gevoel van dreiging op de toeschouwer over. (ill. 04) In overdrachtelijke zin staan dreigende wolkenluchten en stormen in de schilderkunst van

[1] Wolfgang Stechow, *Dutch Landscape Painting of the Seventeenth Century*, New York 1968 (1966), hoofdstuk I.B 'Panoramas', pp. 33-49, en hoofdstuk IV 'The Sea', pp. 110-123.

The grandeur of nature's dynamics · Maartje van den Heuvel

In his photography, Erik Hijweege (born 1963) searches for breathtaking drama in nature that makes people feel small. He generally seeks the "sublime" abroad, in overpowering natural phenomena. Until this project, Nibelungen, where he finds drama in Dutch skies, photographing starling flocks. He not only connects with the tradition of spectacular skies such as the cloudscapes in Dutch paintings and 'cloud studies' in photography, but the grandeur of nature in his work also touches on motifs from Romanticism and Asian art.

Hijweege consciously sought out the violent forces of nature during his time as a storm chaser, and exhibiting from 2006 onwards. His spectacular photographs make the atmospheric tension palpable. With his photographs of storms, Hijweege fits in with an old tradition: that of dramatic skies in seventeenth-century landscape and marine painting.[1] While Hercules Seeghers (1589/90-1633/40) was one of the founding fathers of the painted panoramic landscape with high skies, Jacob van Ruisdael (1628/29-1682) and Jan van Goyen (1596-1656) gave the image type even greater prominence. (ill. 01) Clouds largely determine the character of the painting in Van Ruisdael's Landscape with a Ruined Castle and a Church *(1665).*

That Dutch artists also have an eye for natural drama in the sky can be seen in a painting by Aelbert Cuyp (1620-1691). (ill. 02) However, seventeenth-century painters mainly used seascapes to make storm clouds palpable to the viewer as a force of nature. Maritime painter Ludolf Bakhuysen's menacing sky in the painting Warships during a storm *(ill. 03) is very similar to Hijweege's* Supercell *and* Tempest *series, for example. In both, the sky plays an important role, it is clear that the artist beholding it had placed himself in the danger of the storm and the sight of a violent force of nature conveys a sense of menace to the viewer. (ill. 04) In a metaphorical sense, threatening cloudscapes and storms in paintings have traditionally represented the tempestuousness that people are faced with in their life. That Erik Hijweege's cloud photographs can also be understood in this way is one of the aspects that makes his work so intriguing.*

02. Aelbert Cuyp, Onweer boven Dordrecht, ca. 1645, olieverf op paneel, 77,5 x 107 cm, Foundation E.G. Bührle Collection, 149.

[1] *Wolfgang Stechow,* Dutch Landscape Painting of the Seventeenth Century, *New York 1968 (1966), hoofdstuk I.B 'Panoramas', pp. 33-49, en hoofdstuk IV 'The Sea', pp. 110-123.*

oudsher voor de turbulentie waar men in een menselijk leven mee te maken kan krijgen. Dat ook de wolkenfoto's van Erik Hijweege zo kunnen worden opgevat, is een van de aspecten die zijn werk zo intrigerend maken.

In het gematigde klimaat van Nederland zou je weinig *Supercells* verwachten. Toch wist Hijweege ook in de Nederlandse lucht dramatiek te ontdekken, en wel in de vorm van spreeuwenvluchten. Hijweege fotografeerde en filmde vanaf 2020 in Friese winterlandschappen hoe spreeuwen zich verzamelen en door de lucht vliegen in wervelende, krimpende, aanzwellende, pulserende formaties van soms eindeloos grote vluchten. Een duizelingwekkend schouwspel, zo weet iedereen die er wel eens verbluft onder heeft gestaan. Hijweege maakte er een korte film van, en meerdere foto's onder de titel *Nibelungen*. Door zijn camera omhoog te richten en maar zelden een strookje horizon mee te fotograferen, concentreren de foto's zich op de bijzondere formaties die de spreeuwen in hun vlucht maken.

03. *Ludolf Bakhuysen, Oorlogsschepen tijdens een storm, ca. 1695, olieverf op doek, 150 x 227 cm, Rijksmuseum Amsterdam, SK-A-4856.*

Een beroemde sleutelfiguur uit de kunstgeschiedenis verwonderde zich net als Hijweege over stromingen en bewegingen in de natuur, die hij model vond staan voor de bewegingen van de kosmos. Leonardo da Vinci (1452-1519) was in zijn kindertijd in Florence bijna verdronken in de rivier de Arno toen die weer eens buiten zijn oevers trad. De angst voor water resulteerde bij Leonardo later in vele studies van de krachten en dynamiek van het natuurelement water.[2] (ill. 05) Waar de Toscaanse kunstenaar vooral de destructieve kracht van waterstromen zag en de macht om bijvoorbeeld met watermanagement vijanden dwars te zitten, bekijkt Hijweege het wat positiever. In de bewegingen van de spreeuwenwolken ziet hij zoals hij het noemt 'poëtische choreografie'.[3] Beide, echter, voelen zich klein en onder de indruk bij de dynamisch bewegende schouwspelen van de natuur.

Het sublieme van de grootse natuurlijke dynamiek, dat is wat Hijweege steeds zoekt in zijn kunst. Die kant zien we ook terug bij de romantiek in de schilderkunst. Hierin openbaart zich de grootsheid van de natuur als een goddelijke dimensie aan de mens. In de schilderijen van bijvoorbeeld Caspar David Friedrich (1774-1840) zien we vaak een kleine menselijke figuur op de rug en word je uitgenodigd je in hem te verplaatsen. In de foto's van Hijweege kijken we meteen met de fotograaf mee door de lens, naar het natuurlijke spektakel. De titel van het romantische muziekstuk *Ring des Nibelungen* (1876) van componist Richard Wagner (1813-1883) is de inspiratiebron voor de titel van Hijweege's spreeuwenfoto's.

Na de millenniumwisseling verwonderen kunstenaars zich niet alleen in het fysieke landschap over de oneindige grootsheid van bewegingen in de natuur, maar ook in de digitale omgeving van computer-

[2] Leonardo, Carlo Pedretti, Windsor Castle, *The drawings and miscellaneous papers of Leonardo da Vinci in the collection of Her Majesty the Queen at Windsor Castle*, v. 1 'Landscapes, plants and water studies', London/New York, 1982.
[3] Interview van auteur met Erik Hijweege, 7 december 2021.

In the temperate climate of the Netherlands, you would expect few Supercells. Yet Hijweege managed to discover drama in the Dutch sky too, in the form of starling flights. From 2020 in Frisian winter landscapes, Hijweege photographed and filmed how starlings gather and fly through the air in swirling, shrinking, swelling, pulsating formations of sometimes endless flights. A dizzying spectacle, as anyone who has ever stood gazing in wonder below knows. Hijweege made a short film of it and several photographs, under the title Nibelungen. *By pointing his camera upwards and only rarely including a strip of horizon, the pictures focus on the extraordinary formations the starlings make in their flight.*

04. Erik Hijweege, Supercell Harrison Nebraska, 2009, lambdadruk, 66 x 200 cm, collectie kunstenaar.

One famous key figure in art history marvelled, like Hijweege, at currents and movements in nature, which he considered to be models for the movements of the cosmos. In his childhood, Leonardo da Vinci (1452-1519) had almost drowned in the Arno river in Florence when it burst its banks again. Leonardo's fear of water later resulted in many studies of the forces and dynamics of the natural element of water.[2] (ill. 05) Whereas the Tuscan artist mainly saw the destructive power of water currents and by harnessing that, the power to thwart enemies for example, Hijweege takes a more positive view. In the movements of the starling clouds, he sees what he calls "poetic choreography".[3] Both, however, feel small and overwhelmed by the spectacle of nature's dynamic movements.

05. Leonardo da Vinci, Een watervloed, c. 1517-1518, tekening in zwart krijt, pen en inkt, gewassen, op papier, 16,2 x 20,3 cm, Royal Collection Trust, London, RCIN 912380.

The sublime of grand natural dynamics is what Hijweege always seeks in his art. We also see this side in Romantic painting. There, the grandeur of nature reveals itself to man as a divine dimension. In the paintings of Caspar David Friedrich (1774-1840), for example, we often see the back of a small human figure and you are invited to put yourself in their shoes. In Hijweege's photographs, we are drawn through the photographer's lens directly, to look at the natural spectacle. The title of the Romantic musical piece The Ring of the Nibelung *(1876) by composer Richard Wagner (1813-1883) is the inspiration for the title of Hijweege's starling photographs.*

Since the turn of the millennium, artists have marvelled at the never-ending grandeur of movements in nature, not only in the physical landscape but also in the digital environment of computer software. In the latter, the movements of natural patterns and shapes are simulated as part of the law of physics through algorithms. For example, the wave movements and clouds in the artwork Sv_01/6 by Austrian artist Julie Monaco (b. 1973)

[2] *Leonardo, Carlo Pedretti, Windsor Castle,* The drawings and miscellaneous papers of Leonardo da Vinci in the collection of Her Majesty the Queen at Windsor Castle, *v. 1 'Landscapes, plants and water studies', London/New York, 1982.*

[3] *Interview van auteur met Erik Hijweege, 7 december 2021.*

programmatuur. In dat geval zijn het de bewegingen van natuurlijke patronen en vormen, die natuurkundig worden gesimuleerd door middel van algoritmen. De golfbewegingen en wolken in het kunstwerk *Sv_01/6* van de Oostenrijkse kunstenares Julie Monaco (geb. 1973) bijvoorbeeld zijn geheel door de computer gegenereerd en vormen een compleet fictieve 'landschapsfoto' en 'wolkenlucht'. (ill. 06)

06. Julie Monaco, Sv_01/6 (volledig fictief, computer-gegenereerd landschap met wolkenlucht), 2005, computer-gegenereerd digitaal beeld, afgedrukt in heliogravuretechniek, ca. 50 x 100 cm, Universitaire Bibliotheken Leiden, PK-F-2010-0058.

Anders dan de schilders of deze digitaal werkende kunstenaars – die het werk fingeren – is het bij Hijweege, in die zin dat hij zijn foto's vindt of 'vangt' (*framed*) in de natuur. De spreeuwenwolken heeft Hijweege daadwerkelijk zo aangetroffen. In die zin zijn de werken meer te vergelijken met de vele wolkenstudies die kunstenaars in de geschiedenis van de fotografie hebben gemaakt. De Amerikaanse kunstfotograaf Alfred Stieglitz (1864-1946) heeft bijvoorbeeld verspreid over zijn oeuvre vele wolkenstudies gemaakt. Aanvankelijk noemde hij deze *Songs of the Sky*; later *Equivalents*.[4] In Nederland waren het kunstfotografen als Ernst Loeb (1878-1957) en Willem Diepraam (geb. 1944) van wie wolkenstudies bekend zijn. (ill. 07) Net zozeer als deze kunstenaars van 'straight photography' framede Hijweege natuurlijk ontstane schouwspelen van de spreeuwen in de lucht. Digitaal paste Hijweege echter uitsluitend contrast en kleur aan, zodat het aangetroffen geheel iets meer veranderde in een grafisch spel van zwart op een zachtgele achtergrond.

Behalve bij westerse kunst haakt *Nibelungen* van Hijweege ook aan bij Aziatische kunst. Hiervoor is vanuit Europa recentelijk hernieuwde belangstelling. Meebewegend met de verschuivende opvattingen over de rol van de mens in de natuur, voelen Europeanen dat de controlerende positie die de mens ten opzichte van de natuur aannam, niet langer houdbaar is. In plaats daarvan kijken zij met interesse naar Aziatische kunst, waar al langer sprake is van een bescheidener houding. Ingegeven door onder meer het taoïsme en de natuurgodsdienst shinto zien zij de mens slechts als een nietig onderdeel van de natuur. Met het overbrengen van het sublieme van de grootsheid van de natuur nodigt ook de kunst van Hijweege uit tot deze bescheidener opstelling. Evenals in Aziatische kunst, is ook bij Hijweege sprake van een bijzonder gevoel voor materiaal. In ander werk maakt Hijweege bijvoorbeeld portretten in de arbeidsintensieve negentiende-eeuwse natte collodiumtechniek. Dit afdrukprocedé vergt veel schenk- en smeerwerk met chemicaliën op glas en brengt uiteindelijk een wat ruwer ogend eindresultaat voort. Hijweege doet dit om meer voeling met zijn fotografische medium te hebben en om in het eindresultaat de kwetsbaarheid van het menselijk bestaan uit te drukken. Deze tactiliteit speelde evenzeer bij de papierkeuze van een aantal van de foto's van *Nibelungen*. Dit fluwelig-ruwe rijstpapier met de zachtgele kleur brengt een tederheid in de fotogravures die op een eigenwijze manier onverwacht goed past bij de dramatische poëzie van de spreeuwenformaties.

[4] Judy Annear, 'Clouds to Rain – Stieglitz and the Equivalents', *American Art*, vol. 25 (2011)1, pp. 16-19

*are entirely computer-generated and form a completely fictitious 'landscape photo' and 'cloudy sky'. (ill. 06)
Unlike painters or these digitally working artists - who fabricate the work – Hijweege is different, in that he finds
or 'frames' his photographs in nature. The starling clouds are how Hijweege actually found them. In this sense,
his works are more comparable to the many cloud studies made by artists in the history of photography.
American art photographer Alfred Stieglitz (1864-1946), for instance, made many cloud studies throughout his
oeuvre. Initially, he called these* Songs of the Sky; *later,* Equivalents. *In the Netherlands, the cloud studies by
art photographers such as Ernst Loeb (1878-1957) and Willem Diepraam (b. 1944) are well known. (ill. 07) Like*

these artists of 'straight photography', Hijweege framed the natural formations of starlings in the sky. Hijweege only adjusted the contrast and colour of the digital images, slightly modifying the image as a whole into a more graphic play of black on a soft yellow background.

Hijweege's Nibelungen *is part of Western art but also ties in with Asian art. There has been renewed interest in this from Europe recently. Adapting to the evolving views on man's role in nature, Europeans feel that the assumed position of man controlling nature is no longer tenable. Instead, they look with interest at*

07. Willem Diepraam,
Wolkenlucht, ca. 2010,
ontwikkelgelatinezil-
verdruk, 37 x 55,5 cm,
collectie Rijksmuseum,
RP-F-2019-268-13.

*Asian art, that has long portrayed a more modest attitude. Inspired by religious traditions including Taoism
and Shinto, they see man as just an inconsequential part of nature. And so, although Hijweege's art shows the
sublime of nature's grandeur, his work also invites a more modest attitude. As in Asian art, Hijweege likewise
displays a distinctive sense for material. In other work, for instance, Hijweege created portraits in the labour-
intensive nineteenth-century wet collodion technique. This printing process involves a lot of pouring and
smearing of chemicals on glass, with ultimately a somewhat rougher-looking end result. Hijweege does this to
be more in touch with his photographic medium and to express the fragility of human existence in that end
result. This tactility was also a factor in the choice of paper for a part of the* Nibelungen *photographs. The
rough-velvety rice paper with its soft yellow colour brings an unexpected tenderness to the photogravures
that fits in the dramatic poetry of starling formations.*

¹ *Judy Annear, 'Clouds to Rain – Stieglitz and the Equivalents',* American Art, *vol. 25 (2011)1, pp. 16-19*

ZWERMENDE SPREEUWEN

Vrolijke gezelligheidsdieren · Koos Dijksterhuis

Als ik verklap dat ik een boek over de spreeuw heb geschreven, zeggen mensen vaak dat ze spreeuwen-zwermen mooi vinden. En al hebben spreeuwen zoveel meer te bieden, zoals ik hier hoop te vertellen, zwierende spreeuwenzwermen zijn inderdaad prachtig. De foto's van Erik Hijweege in dit boek bewijzen dat. Spreeuwenzwermen lijken soms figuren te vormen, die je pas ziet als je een zwerm fotografeert en als het ware een *still* maakt van de spreeuwenwolken die als vloeistofdia's langs de avondhemel zwermen. Op Hijweeges foto's lijken de spreeuwen samen een vis te vormen, een zwaan, een zeehond, een ram.

Boven Rome verzamelden zich in betere tijden op herfstavonden naar schatting vijf miljoen spreeuwen boven de stad. Vijf miljoen! Die enorme spreeuwenzwerm snorde door de avondlucht, vlak voor het slapen gaan. Vogelaars noemen dat slaaptrek. Ik had een keer het geluk zo'n zwerm boven mijn huis te hebben en sloeg die slaaptrek wekenlang gade. Geen vijf miljoen, zoveel spreeuwen zijn er in Nederland niet meer, maar toch...

De ene groep na de andere arriveerde en voegde zich bij de aanwezige spreeuwen, tot zich de grootste cumuluswolk van spreeuwen had gevormd die ik ooit zag. Een geweldig gezicht en geluid. De wolken verwaaiden en verdichtten, de vleugels snorden, de kelen kwetterden. Het duurde ongeveer een halfuur, daarna werd het te donker. In de schemer maakten zich groepen spreeuwen los van de hoofdmacht, zoals ze eerst ook groep na groep waren gearriveerd. Groepje voor groepje streken ze neer. Ik woonde aan een lang, smal rietveld. Daarachter lagen twee kanalen naast elkaar, met daartussen vier rijen populieren.

De spreeuwen sliepen in de populieren en in het riet. Spreeuwen strijken opvallend graag neer in riet. Zouden ze het deinende doorbuigen van de stengels een fijn gevoel vinden? Zouden ze zich op riet in slaap wiegen? Het zou kunnen. Waarschijnlijk voelen ze zich vanwege het water in riet even veilig als hoog in een boom.

Ik herinner me spreeuwenwolken boven de Dollard, waar ik graag de Kiekkaaste bezoek, een vogelkijkhut op palen. Daaruit kijk je over rietlanden op wadplaten. Het water is er brak, de Ruiten Aa stroomt er door een kolossale sluis in zee en botst bij vloed op tegen de Waddenzee. Zoet en zout water mengen zich er. Het is een van de mooiste plekjes van Nederland, met hoog oud riet dat dankzij de getijdenwerking geen kans krijgt te verlanden en met zijn voeten in het water blijft staan. Dat riet is vroeg in het seizoen nog hoog, dankzij de halmen van het vorige jaar, en sterk genoeg om vogelnesten te dragen. En slapende spreeuwen.

SWIRLING STARLINGS

A murmuration of starlings – chirpy, chummy creatures · Koos Dijksterhuis

Whenever I reveal that I wrote a book about starlings, most people respond by saying they love starling murmurations. And even though starlings have more to offer – as I hope to show – the graceful synchronised flight of starlings is indeed a wonderful sight. The photos by Erik Hijweege in this book are a case in point. A murmuration often appears to form figures, which can only be seen once you photograph a flock and make a still of the clouds of starlings twisting and flowing across the evening sky like liquid projections. In Hijweege's photos, the starlings appear to form a fish, a swan, a seal and a ram.

In better days, starlings gathered above Rome on autumn evenings in their five million. Five million! That enormous starling murmuration hummed through the evening air just before bedtime. Birders call this a sleep migration. I was lucky enough in the past to witness such a murmuration above my house and was able to watch their sleep migration for weeks. Not five million, there aren't that many starlings in the Netherlands anymore, but still...

One group after the other arrived to join the starlings already there, until they formed the largest cumulus cloud of starlings I have ever seen. What a wonderful sight and sound: shape-shifting clouds drifting apart and contracting again, wings murmuring and throats twittering, the spectacle lasting for almost 30 minutes before it became too dark. In the dusk, groups of starlings detached themselves from the main murmuration, just like they had arrived, in groups. Group by group they flocked down to roost. I lived along a long narrow reed bed, with two canals behind and four rows of poplars in between.

The starlings slept in the poplars and the reeds. Interestingly, starlings often settle in reeds. Do they like the feeling of the bobbing reed? Do they rock themselves to sleep on the reeds? Perhaps. Because of the water, they probably feel as safe in the reeds as high up in a tree.

I remember a murmuration once above the bay of Dollard. There is a bird hide there that I like to visit, raised on poles with a view of the reed beds on the mud flats. The water there is brackish, the Ruiten Aa river flows through a enormous sluice in the sea and at high tide rushes into the Wadden sea. Salt and fresh water meet. It is one of the most beautiful spots in the Netherlands, with high old reeds that are prevented by the tides from forming land and instead have their feet in the water. That reed is still high early on in the season, thanks to the previous year's stalks and strong enough to bear birds' nests. And sleepy starlings.

Bij ons huis zag het rietveld 's avonds zwart van de spreeuwen en overdag wit van de spreeuwenpoep. De riethalmen veerden na een paar nachten niet meer op, ze hingen op half zeven en bleven daar hangen – een handige stand voor spreeuwen die naast elkaar wilden zitten.

Ook de populieren stroomden vol spreeuwen. Vier rijen van twee kilometer lang, elke twintig meter een boom, dat zijn vierhonderd bomen van een meter of vijfentwintig hoog, met elk zeg vijftig zijtakken met tien spreeuwen per tak. Een loofbos van tweehonderdduizend spreeuwen en dan nog een hectare riet. Ik schat dat er honderd spreeuwen op een vierkante meter riet passen, maar laten het er dertig zijn geweest, dan schoolden er algauw driehonderdduizend spreeuwen samen in het riet. Dat zijn dan in totaal een half miljoen spreeuwen.

Een keer schrok ik om een uur of half zes 's morgens wakker. Iemand klapte luid in zijn handen, waarna het langdurige gesnor van duizenden klapwiekende vleugels klonk. Later sprak ik de buurvrouw. Ze klaagde over een voorbijganger die 's morgens vroeg in zijn handen had geklapt, waarvan ze wakker schrok. Een buurman die altijd bij het krieken van de dag zijn hond uitliet, vertelde me grijnzend dat-ie die duizenden spreeuwen had opgejaagd door in zijn handen te klappen.

Iedereen heeft weleens een spreeuwenzwerm gezien. In en bij de meeste steden zwieren enorme zwermen rond. Toch is het collectief slapen van spreeuwen in steden nog niet zo'n oude gewoonte. De eerste grote groepsslaapplaats is gemeld in 1860 en bevond zich in een groep bomen in Dublin.

Biologen vragen zich al tijden af waarom spreeuwen zich in zulke zwermen verzamelen. Omdat ze samen gemakkelijker voedsel kunnen vinden? Ik zag eens hoe spreeuwen zich in een glijvlucht vanuit de populieren naar een lijsterbes spoedden en met een snavel vol bessen de boom weer verlieten; ze hadden de lijsterbes in een kwartier volkomen gestript. Eén spreeuw of een klein groepje had zich er meerdere dagen aan te barsten kunnen vreten. En dan was dat nog niet eens zo'n enorme zwerm. Groepen spreeuwen dan samen voor hun veiligheid? Dat is inderdaad vaak de verklaring die geopperd wordt voor de zwermvorming. Duizend ogen zien een vijand eerder dan twee.

De Amerikaanse bioloog G. Powell hield spreeuwen in volières en nam de tijd op die ze tijdens het voedsel zoeken en eten besteedden aan waakzaam rond- en naar boven speuren. In groepjes van tien bleek iedere spreeuw significant minder tijd te besteden aan waakzaamheid dan wanneer hij alleen was. Toch reageerde een groepje spreeuwen sneller dan individuele spreeuwen op een nagemaakte havik, die Powell aan een touwtje liet overvliegen.

Het zou kunnen dat een roofvogel een zwerm als één groot organisme ziet, niet als een verzameling individuen. Ik zag een keer een grote spreeuwenzwerm, waarbij twee sperwers rondfladderden. Gezien hun

Near our house, the reed field was black with starlings at night and white with their droppings during the day. After a couple of nights, the reed stalks no longer sprang back, but hung lopsided and stayed that way, forming a useful perch for starlings who wanted to sit together.

The starlings also streamed into the poplars. Four rows stretching 2 kilometres with one poplar every twenty metres. That is four hundred trees of about 25 metres high, with roughly fifty branches that accommodate ten starlings per branch. A deciduous forest of two thousand starlings and then a further hectare of reeds. My estimate is that a hundred starlings fit in square metre of reed, but let's say that there were just thirty. That meant that there were as many as three hundred thousand starlings in the reeds. In total that's half a million starlings.

One time I woke with a start at about 6 am in the morning. Someone clapped their hands loudly and then I heard the continuous flapping of thousands of wings. Later that day I spoke to my neighbour, who complained about a passerby who had clapped his hands early that morning, waking her up. Another neighbour who always walks his dog at the crack of dawn, told me, grinning, that he had set thousands of starlings into the air by clapping his hands.

Everyone has seen a murmuration of starlings. There are large flocks in and around most cities. Yet the collective roosting of starlings in cities is a relatively recent occurrence. The first large group roosting place was reported in 1860 in a clump of trees in Dublin.

For a long time biologists have wondered why starlings gather in such large flocks. Because it is easier for them to find food? I once saw a flock of starlings stream down from the poplars on to a rowan, leaving the tree with a beak full of berries. They stripped the rowan of its fruit in a mere fifteen minutes. One starling or a small group could have eaten its fill for several days. And this flock wasn't even a large one. So do starlings flock together for safety? That is a common explanation given for the murmurations. A thousand eyes see an enemy quicker than two.

The American biologist G. Powell kept starlings in aviaries and timed how long they foraged for food and how long they were alert, scanning their surroundings. Individual starlings in groups of ten spent significantly less time being alert than on their own. Yet a group of starlings reacted faster than individual starlings to a fake hawk that Powell pulled across the top of the aviary.

A bird of prey might see a murmuration as a single large organism, not as a collection of individuals. I once saw a large cloud of starlings, with two sparrow hawks flying about. Given their indecisive antics, they seemed not to know what to do with the cloud. Sometimes they dive bombed through the flock from above, sometimes they would rush breakneck into the flock from the side, only to emerge on the other side without any prey. So a flock seems to be a safe option.

besluiteloze capriolen leken ze zich geen raad te weten met die wolk. Soms voerden ze van boven een duik-vlucht uit, dan weer joegen ze van opzij met een noodgang de spreeuwenzwerm in en kwamen ze er aan de andere kant weer uit. Zonder prooi. Een zwerm lijkt veiligheidshalve dus aan te bevelen.

Maar waarom fladderden die sperwers daar dan rond? Waarschijnlijk juist omdat er zoveel spreeuwen bij elkaar waren. Er hangen vaak roofvogels en uilen rond bij een spreeuwenzwerm. Een gigantische voedsel-bonanza binnen klauwbereik, zeker als de zwerm gaat slapen. De spreeuwen aan de buitenkant van een groep lopen de grootste risico's. Waarschijnlijk houden de spreeuwen een hiërarchie aan als ze hun positie kiezen in de slaapplaatsen. De binken en oude rotten zitten dan op de veiligste plekken in het midden; de groentjes aan de buitenkant, waar een roofvogel ze het gemakkelijkst grijpt. Uit observaties van geringde vogels blijkt dat spreeuwen nachtenlang op nagenoeg hetzelfde plekje zitten te dutten. Het zou kunnen dat een jonge spreeuw een jaar lang de gevaren aan de marge van de slapende groep moet trotseren, om vervol-gens door te dringen tot de elite in het midden. In een vliegende zwerm is dat niet zo, daar wisselen de spreeuwen te vaak van positie.

Behalve veiligheid kan informatie-uitwisseling een pluspunt van het groepsleven zijn. Honderd jaar geleden bestudeerde de Engelse bioloog Vero Copner Wynne-Edwards het groepsgedrag van spreeuwen. Volgens hem vertellen de vogels elkaar waar voedsel te halen valt. Hij zag dat spreeuwen, die zich vanuit ver-schillende richtingen verzamelden voor de nacht, de volgende morgen allemaal naar dezelfde plek vlogen, waar de meeste emelten in het gras zaten. Emelten zijn de larven van langpootmuggen en het hoofdmenu van spreeuwen. Misschien merken de vogels het aan elkaar wanneer ze goede jachtvelden gevonden heb-ben en hun buikje het rondst hebben gegeten. Misschien achtervolgen ze simpelweg de dikste buiken. Als vogels in groepen eten, houden ze hun soortgenoten goed in de gaten. In groepen foerageren vogels efficiënter.

Voor het rondzwieren in een zwerm is grote precisie nodig. Spreeuwen fladderen rond met hun tien- of honderdduizenden, van links naar rechts, op en neer – ze lijken te vragen om ongelukken. Iedereen die naar de manoeuvres van zwermende spreeuwen kijkt, vraagt zich af hoe ze dat doen. Zo ook de Amerikaan-se vogelaar Noah Strycker, die een hoofdstuk aan spreeuwenzwermen wijdt in zijn vogelboek *Dat gevederde ding.* 'Hoe kunnen honderdduizenden vogels rondzoeven met een snelheid van 50 kilometer per uur, ieder op een paar centimeter afstand van de ander en een samenhangende zwerm vormen terwijl ze continu van richting veranderen? Hoe meer je erover nadenkt, hoe meer het je verstand te boven gaat.'

Met dit vraagstuk houdt de Groningse bioloog Charlotte Hemelrijk zich bezig. Al jaren bestudeert ze spreeu-wenzwermen. Met het computermodel *Stardisplay* heeft ze een imitatiezwerm op de computer gemaakt en als je die ziet, zou je zweren dat het een echte spreeuwenzwerm is. De simulatiespreeuwen zijn zwarte vogel-figuurtjes. Ze zijn zo geprogrammeerd dat ze drie verlangens koesteren: bij elkaar zijn, dezelfde kant op

But what were those sparrow hawks doing there, flying around? Most likely attracted by the amount of starlings. You will often see birds of prey and owls lurking near a starling murmuration. It is a glut of food within claw reach, particularly when the birds come down to roost. It is the starlings on the outer edges of the flock who run the greatest risk. In all likelihood, starlings stick to a strict hierarchy when it comes to choosing their roosting spot. The fittest and oldest roost in the safest spots in the middle; the rookies sleep on the outer edges, where a bird of prey can easily get at them. Observations of ringed birds have shown that starlings spend night after night in almost the same spot. So a young starling might have to face the dangers at the fringes of the flock for a year or so, before being admitted to the elite in the middle. That is different when the flock is in the air, there starlings change positions frequently.

Another advantage of flocking, besides safety, might be the exchange of information. A century ago, the British biologist Vero Copner Wynne-Edwards studied the group behaviour of starlings. He concluded that the birds tell each other where to find food. He saw that starlings who had gathered from different directions to settle down for the night, all left the next morning to fly to the same place with the most grubs in the grass. The grubs were leatherjackets, the larvae of Daddy longlegs, the starlings staple diet. Perhaps the birds notice when others have found good hunting grounds and have filled their bellies the most. Perhaps they simply follow the fullest bellies.

When birds feed in groups, they keep a beady eye on their counterparts. Birds in groups forage more efficiently. The aerial acrobatics of a murmuration requires immense precision. Starlings swirl about in their ten or hundred thousands, from left to right, up and down. Seemingly asking for accidents to happen. Everyone watching the manoeuvres of a flight of starlings has wondered how they manage it. Likewise the American birder Noah Strycker, who dedicated a chapter to starling murmurations in his bird book The thing with feathers. *"How can hundreds of thousands of birds whizz around at a speed of 50 kilometres an hour, each at a few centimetres distance from the other and form a coherent flock, all the while they are continuously changing direction? The more you think about that, the more inconceivable it becomes."*

That is a question fascinating Charlotte Hemelrijk, a biologist from Groningen. She has been studying starling flocks for years. With the help of a computer model Stardisplay, *she has created an imitation flock, which mimics a real starling flock perfectly. The simulation starlings are small black bird figures. They have been programmed with three desires: to be together, to fly in the same direction and to not collide. Hemelrijk tests the model in real life, where possible, by analysing video footage of flocks.*

When I was writing my book The starling, *I visited Hemelrijk. She told me about what she refers to as the shockwave. That is a black band that shifts through the flock when a bird of prey attacks a starling flock. It starts on the side of the predator and moves away from the direction of danger. It is like a dark band, a wave, rippling through the flock, as if the starlings who first spot the hawk, recoil in fear, deeper into the flock. The flock beco-*

vliegen en niet botsen. Hemelrijk toetst het model voor zover mogelijk in het echt, onder meer door zwermen te analyseren nadat ze gefilmd zijn.

Toen ik mijn boek *De spreeuw* schreef, zocht ik Hemelrijk op. Ze vertelde over wat zij de 'schrikgolf' noemt. Als een roofvogel een spreeuwenzwerm aanvalt, schuift er een zwarte band door de zwerm. Die begint aan de kant van de roofvogel en verplaatst zich van het gevaar af. Er golft dan een donkere strook door de zwerm. Een wave, alsof de spreeuwen die de valk het eerst zien, van schrik terugdeinzen, de zwerm in, die daar dus iets compacter wordt, iets dichter op elkaar gedrukt, waarna de volgende laag spreeuwen terugdeinst. Maar hoewel het sprekend op zo'n verschuivende verdichting lijkt, is dat niet wat er gebeurt. Want als Hemelrijk de computerspreeuwen op die manier laat terugdeinzen, verschijnt er geen schrikgolf. Er moet dus iets anders aan de hand zijn. En wel dit: van schrik voor de roofvogel werpen de vogels zich massaal op hun kant, alsof ze met een haakse bocht weg willen zwenken. Dan zie je ze als toeschouwende mens eerst hun zijkant, en dan ineens hun onder- of bovenkant. En dat betekent dat er veel meer spreeuw te zien is, meer vleugeloppervlak, want spreeuwen zijn behoorlijk plat. 'Als we simuleren dat de vogels van schrik een korte, snelle zwenking maken, krijg je precies het effect dat we in het echt zien!' Ze toont een simulatiefilmpje en inderdaad: de schrikgolf is net echt.

Als een school vissen een bocht neemt, dan houden ze aan de binnenkant van de school vaart in, terwijl ze in de buitenbocht versnellen. Nee, dan spreeuwen. Die remmen of versnellen niet in de bocht, ze raggen gewoon in één klap allemaal de hoek om. Dat doen ze omdat het in de lucht veel lastiger remmen is dan in water. Een vis is in het water bijna gewichtsloos. Een vogel in de lucht moet zijn snelheid bewaren, anders valt-ie een eindje.

Zo'n schrikgolf verplaatst zich – steeds nieuwe spreeuwen gooien zich op hun kant. Want al handelen de vogels zo snel dat het lijkt of een hele zwerm in één keer tegelijkertijd een hoek maakt en een andere kant opvliegt, toch zijn het de voorste vogels die beginnen, waarna de rest volgt. Hun verbazingwekkende reactievermogen is te danken aan drie factoren: ten eerste vliegen spreeuwen in een zwerm lang zo snel niet als ze kunnen. Halen ze tijdens voedselvluchten of op trek algauw meer dan zeventig kilometer per uur, in een zwerm vliegen ze een kilometer of dertig per uur. Dat zal voor hen zijn zoals slenteren voor ons is. Ten tweede lijkt een spreeuwenzwerm compact; van een afstandje kan het zwart zien van de spreeuwen, maar in werkelijkheid houden de vogels een veilige afstand van gemiddeld meer dan een meter, aanmerkelijk meer dan de paar centimeter waarover Strycker het had. Dat blijkt uit Italiaans onderzoek met snelle sportcamera's. Soms waaieren spreeuwen uit elkaar tot wel twee meter, soms naderen ze elkaar dichter, maar een halve meter afstand bewaren ze zeker. Ten derde reageren spreeuwen bliksemsnel op gedrag van hun soortgenoten in de buurt. Dat kunnen ze veel bliksemsneller dan wij. Niet alleen kunnen ze sneller zwenken dan wij, maar vooral kunnen ze veel beter kijken. Spreeuwenogen en -hersenen kunnen in korte tijd veel meer plaatjes achter elkaar verwerken dan mensenogen. Vergeleken met een spreeuw zijn wij ziende blind. Ze reage-

mes more compact, is pressed together, as the next group of starlings recoils in fear. But although it appears to be a shifting compression, that is not what happens. Because when Hemelrijk lets the computer starlings recoil in the same way, there is no shockwave. So something else must be going on. And it is this: in fear of the bird of prey, the starlings rotate en masse onto their side, to swerve out of the way in a sharp turn. As an observer below, you first see their side and then suddenly their underneath or top. That means there is more starling to see, more wing surface, because starlings are very flat. "If we let the birds in the simulation make the same short, sharp turn in fear, you get the exact effect that we see in real life!" She showed me a simulation and true, the shockwave is lifelike.

When a shoal of fish make a turn, the ones on the inside hold back, while those on the outside speed up. Not so starlings. They do not brake or speed up in a turn, they just rip around the corner in one go. The reason is that it is much harder to slow down in the air than it is in water. A fish in water is almost weightless, whereas a bird in the air has to preserve speed or its altitude will drop slightly.

The shockwave travels through the flock as new starlings continue to flip onto their side. The birds seem to act simultaneously, making a turn in unison and flying in another direction, but in fact the movement starts with the birds at the front and the rest follows. Their amazing reflex time is down to three factors: firstly, starlings in a flock don't fly anywhere near as fast as they can. When flying for food or migrating, they can easily reach speeds up to seventy kilometres an hour, whereas in a flock they fly at around thirty kilometres an hour. To them, that is like a gentle stroll is to us. Secondly, a starling flock appears to be compact; from a distance it seems black with starlings, but in fact the birds keep a safe distance of almost a metre or so, which is considerably more than the couple of centimetres Strycker mentioned. Italian studies conducted with fast sports cameras have shown this. Sometimes the starlings drift apart to almost 2 metres, sometimes they come closer again, but they keep at least a 50 centimetre distance. Thirdly, starlings have a split-second reaction time to their counterparts near them. They are lightning-quick, faster by far than we could ever be. And not only are they far more agile in swerving than we are, but they have far better eyesight. Starling eyes and brains are able to process more pictures in less time compared to human eyes. Compared with a starling, we the seeing are blind. They react so quickly, that to our slow human eyes they appear to move as a single organism. Hemelrijk has programmed her virtual birds to follow a few of their neighbours. Her simulation flock is the most realistic when she programmes her starlings to keep an eye on seven of the nearest starlings. If starlings follow seven neighbours, there are no collisions. There is no doubt that the flocking of starlings has a deeper meaning, with safety and exchange of information playing an important role. But all that chattering before going to roost seems to point to the third reason for them to flock: I think they just find it great fun.

No matter how fascinating starling murmurations are, starlings have much more to offer. Starlings are the most cheerful birds in the world. I once saw a starling sitting in the rain on the ridge of a roof in Amsterdam on the

ren zo snel, dat het voor ons trage mensenoog lijkt of ze als één organisme bewegen. In het model van Hemelrijk laat ze elke virtuele vogel enkele buren volgen. Haar simulatiezwerm blijkt het natuurgetrouwst te zijn als zij haar spreeuwen zo programmeert, dat ze de zeven dichtstbijzijnde spreeuwen in de gaten houden. Als spreeuwen zeven buren volgen, dan komen er geen botsingen.

Het zwermgedrag van spreeuwen heeft ongetwijfeld diepere gronden, waarbij veiligheid en uitwisseling van informatie over de voedselvoorziening een grote rol spelen, maar al dat gekwetter voor het slapengaan lijkt op een derde reden voor groepsvorming te wijzen: volgens mij vinden ze het reuzegezellig.

Hoe fascinerend die spreeuwenzwermen ook zijn, spreeuwen hebben zoveel meer te bieden. Spreeuwen zijn de vrolijkste vogels van de wereld. Ik zag eens op de kortste dag van het jaar in de regen midden in Amsterdam op een nok een spreeuw zitten zingen. Spreeuwen zijn de beste zangvogels. Dankzij hun dubbele geluidsorgaan kunnen ze twee liedjes tegelijk zingen. Ze doen alle geluiden na – in Londen is eens een voetbalwedstrijd gestaakt omdat een spreeuw het scheidsrechtsfluitje nabootste. Spreeuwen waren eeuwenlang geliefde huisdieren omdat ze zo fraai zongen en zelfs de mensentaal konden spreken, net als papegaaien. Mozart had een tamme spreeuw, met wie hij samen componeerde. Spreeuwen zijn met mensen de enige dieren waarvan het mannetje een vrouwtje probeert te behagen door haar een bloemetje aan te bieden. En zo zijn er nog veel meer sterke verhalen over spreeuwen te vertellen – je zou een boek over ze kunnen schrijven!

shortest day of the year. It was singing. Starlings are the best songbirds. Thanks to their dual vocal organs, starlings can sing two songs simultaneously. They can mimic any sound. In London, a football match was once called off because a starling mimicked the referee's whistle. Starlings have been favoured pets because of their beautiful song and their ability to speak our language, just like parrots. Mozart kept a pet starling, who he composed with. Starlings are the only animals besides humans, where the male tries to woo the female by offering her flowers. And there are many more stories like that – it could fill a book!

De Nibelungen-film *The Nibelungen film*

75

ERIK HIJWEEGE

Solo-tentoonstellingen / Solo exhibitions

- September 2023 – January 2024 : Natuur Museum Fryslân, Leeuwarden, Holland
- October - November 2022 : Galerie Goutal, Aix-en-Provence, France
- October 2021 - February 2022 : NF Art Gallery, Knokke, Belgium
- January - March 2020 : Natural History Museum, Rotterdam, Holland
- March - May 2019 : Contour Gallery, Rotterdam, Holland
- May - June 2017 : Comenius Museum, Naarden, Holland
- March - May 2016 : Eduard Planting Gallery, Amsterdam, Holland
- May - June 2015 : Fotofestival Naarden, Holland
- December 2014 - March 2015 : Natural History Museum, Rotterdam, Holland
- April - May 2014 : Intercontinental Hotel Amstel, Amsterdam, Holland
- December - February 2014 : Gallery Patries van Dorst, Wassenaar, Holland
- August - September 2013 : Gallery for Classic Photography, Moscow, Russia
- July - September 2013 : Broerenkerk, Zwolle, Holland
- April - May 2013 : Witzenhausen Gallery, Amsterdam, Holland
- November 2012 : Witzenhausen Gallery, Amsterdam, Holland
- March 2012 : Milk Gallery, New York, USA
- October 2011: Witzenhausen Gallery, Amsterdam, Holland
- May - June 2005 : Naarder Fotofestival, Naarden, Holland
- December 2004 : Museum Oude Kerk, Amsterdam Holland
- May 2000 : Fotogram Gallery, Amsterdam, Holland

Groeps-tentoonstellingen / Group exhibitions

- April - May 2023 : Galerie Goutal, Aix-en-Provence, France
- November 2022 : Galerie Goutal at Luxembourg Art Week
- March - April 2021 : Contour Gallery, Rotterdam, Holland
- September - November 2019 : The Photo Gallery, Halmstad, Sweden
- April 2019 : Contour Gallery at KunstRai Amsterdam, Holland
- November 2014, 2015, 2016, 2017 : Eduard Planting Gallery, PAN Amsterdam,
- June 2015, 2016, 2017, 2018 : Eduard Planting Gallery, KunstRai Amsterdam
- March - September 2015 : Museum Dr. Guislain, Gent, België
- November 2014 - February 2015 : Teylers Museum Haarlem, Holland
- October 2014 : Amstel Gallery, Emerge Art Fair, Washington, USA
- January - February 2013 : Fotomuseum Den Haag, Holland
- May 2012 : Galeria de Babel, SP Arte, Sao Paulo, Brazil
- September 2011 : Galeria de Babel, SP Photo, Sao Paulo, Brazil
- November 2008, 2009, 2010, 2011 : Witzenhausen Gallery, PAN Amsterdam

Publicaties / Monographs

• Noir, Uitgeverij de Verbeelding, 2004
• Human, Blurb 2009
• Supercell, Hatje Cantz, 2011
• Holland, Uitgeverij de Kunst, 2012
• Een eigen gezicht, Ella Editions, 2014
• Endangered, Ella Editions, 2014
• Spreeuwendans / Swirling Starlings, Waanders Uitgevers, 2023

Biografie

Erik Hijweege (1963) besloot in 1998 zijn hart te volgen en fotograaf te worden. In zijn persoonlijke werk toont Hijweege zich een ontdekkingsreiziger die in de natuur op zoek gaat naar haar romantische schoonheid en overweldigende kracht.

Na drie uitgebreide expedities in Afrika publiceerde hij *Noir* in 2004. Een fotoboek waarbij de Afrikaanse San-stammen en albino's centraal staan.

Hijweege begon in 2006 in de U.S.A op stormen en tornado's te jagen. Dit resulteerde in zijn eerste internationale solotentoonstelling in New York en het boek *Supercell*. Zijn passie voor 'sublieme natuur' bracht hem ook naar de grootste watervallen op aarde. Deze beelden werden vertaald in poëtische fotogravures. Het *Remote*-project met kleine huizen in grootse natuur is zijn laatste toevoeging binnen het *Sublime Nature*-thema.

In 2013 begon Hijweege het 19e-eeuwse natte-plaat-collodiumproces te gebruiken voor zijn persoonlijke werk. Het eerste project met glaspositieven richtte zich op een kwetsbaar onderwerp. Gebaseerd op de Rode Lijst van de IUCN fotografeerde Hijweege bedreigde diersoorten geconserveerd in ijs. Deze serie werd tentoongesteld in het Nederlands Natuurhistorisch Museum om aandacht te vragen voor dit belangrijke onderwerp. Het boek *Endangered* werd gepubliceerd in 2014. Als vervolg op dit project startte Hijweege in 2017 *New Habitat*. Omdat bedreigde dieren kwetsbaar zijn in hun natuurlijke omgeving, gaat deze nieuwe serie over het verplaatsen van bedreigde diersoorten naar nieuw veiliger leefgebied. *New Habitat* werd ook tentoongesteld in het Nederlands Natuurhistorisch Museum.

Zijn passie voor 'het sublieme' en liefde voor de natuur worden gecombineerd in zijn nieuwste *Nibelungen*-project. Honderdduizenden spreeuwen creëren voordat ze gaan slapen bijna stormachtige wolken in de Nederlandse lucht. Deze serie wordt tentoongesteld in het Natuurmuseum Fryslân. Bij deze tentoonstelling verschijnt het boek *Spreeuwendans*.

Biography

Erik Hijweege (1963) decided to follow his heart and change his career to become a photographer in 1998. In his personal work, Hijweege has shown himself to be an explorer, fascinated by nature, with its romantic beauty and its overwhelming power.

After three expeditions in Africa, he published Noir, *a book of photographs on San tribes and African albinos.*

Hijweege started chasing big weather and tornadoes in 2006. This resulted in his first international solo show in New York and the Supercell *book. His passion for* Sublime Nature *also took him to the largest waterfalls on Earth. These images were translated into poetic photogravures. The* Remote *project showing small houses in awe-inspiring nature is his latest addition within the* Sublime Nature *theme.*

In 2013, Hijweege started using the 19th century wet plate collodion process for his personal work. The first project with glass positives focused on a fragile subject matter. Drawing on the IUCN Red List, Hijweege photographed endangered species preserved in ice. This series was exhibited at the Dutch Natural History Museum raising awareness for this important matter. The Endangered *book was published in 2014. As a follow-up to the* Endangered *project, Hijweege started New Habitat in 2017. As threatened animals are vulnerable in their natural environment, this new series is about relocating endangered species to safer grounds.* New Habitat *was also exhibited at the Dutch Natural History Museum.*

His passion for "the Sublime" and love of nature are combined in his latest Nibelungen *project. Hundreds of thousands of starlings whirling in the sky before they go to sleep creating storm-like clouds in the Dutch skies. This series is exhibited at the Natuur Museum Fryslân. The* Spreeuwendans/Swirling Starlings *book was published to accompany this exhibition.*

Over de auteurs

Maartje van den Heuvel is conservator fotografie bij de Bijzondere Collecties van Universiteit Leiden. Regelmatig wordt zij gevraagd als gastcurator bij musea en festivals in binnen- en buitenland, vaak op het gebied van landschap en beeldende kunst. Zij maakte onder andere de tentoonstelling *Nature as Artifice: New Dutch Landscape in Photography and Video Art*, een reizende tentoonstelling voor het Kröller-Müller Museum in Otterlo, Neue Pinakothek in München en Aperture Gallery in New York. De tentoonstelling *Zoet&Zout, Water en de Nederlanders* stelde zij samen voor de Kunsthal Rotterdam. Daarbij verscheen het gelijknamige boek dat zij schreef met co-auteur Tracy Metz. Voor het Zuiderzeemuseum maakte zij de tentoonstelling *Wild van Water*. In 2018 promoveerde zij met haar proefschrift *Picturing Landscape* aan Universiteit Leiden in de kunstgeschiedenis op een onderwerp op het snijvlak van kunst en het Nederlandse landschap.

Koos Dijksterhuis groeide op in Amersfoort, studeerde biologie en sociologie in Groningen, woonde in Noord-Brabant, Zuid-Ierland en Noord-Pakistan. Hij schrijft het liefst over natuur. Zo schrijft hij drie keer per week het Natuurdagboek in Trouw. Behalve *De spreeuw* schreef hij boeken over de zwarte specht en de grauwe kiekendief. Volgend jaar verschijnt zijn boek De veldleeuwerik. Zijn laatste boek: *Noordkrompen, Zee-engelen en Koffieboontjes*, is het enige Nederlandse verhalende boek over schelpdieren en inktvissen. Bovendien schreef hij *Eilandgevoel*, over de natuur van Schiermonnikoog en het Handboek voor natuurwandelingen. Verder geeft Koos lezingen, leidt hij excursies en schrijft hij sonnetten en andere vormvaste gedichten. Zelf leest Koos ook graag, maakt hij lol met zijn twee kinderen, wandelt hij veel en rommelt hij graag in zijn natuurtuin.

About the authors

Maartje van den Heuvel *is curator of photography at the Special Collections of Leiden University. She is regularly invited to be a guest curator at museums and festivals in the Netherlands and abroad, often specializing in landscape and visual art. She curated the exhibition Nature as Artifice: New Dutch Landscape in Photography and Video Art, a travelling exhibit for the Dutch Kröller-Müller Museum in Otterlo, the Neue Pinakothek in Munich and the Aperture Gallery in New York, among others. She curated the exhibition* Zoet&Zout, Water en de Nederlanders *for the Kunsthal Rotterdam, which was accompanied by the book* Sweet and Salt, Water and the Dutch, *which she co-authored with Tracy Metz. For the Zuiderzee Museum, she curated the exhibition* Wild van Water. *In 2018, she received her PhD in art history from Leiden University with her thesis,* Picturing Landscape, *about the intersection between art and the Dutch landscape.*

Koos Dijksterhuis *grew up in Amersfoort, studied biology and sociology in Groningen, and has lived in North Brabant, Southern Ireland, and North Pakistan. He enjoys writing about nature and contributes a nature diary to the Dutch newspaper Trouw three times a week. In addition to the book about starlings, he has written books about the black woodpecker and the hen harrier. Next year will see the publication of his book about skylarks. His latest book,* Noordkrompen, Zee-engelen en Koffieboontjes, *(*Molluscs, Monkfish, and Coffee beans*) is the only Dutch narrative about shellfish and squids. In addition, he wrote* Eilandgevoel *(*Island Feeling*), about nature on the island of Schiermonnikoog, and a handbook for nature walks. Koos also gives lectures, leads excursions, and writes sonnets and other types of formal verse. In his spare time, Koos enjoys reading, having fun with his two children, hiking, and pottering in his natural garden.*

Dankwoord

Mijn Nibelungen-serie was nooit van de grond gekomen zonder de steun van Johannes Bosgra. Veel dank voor je hulp bij het vinden van de slaapplekken van de spreeuwen. Dank je wel Shyrien, voor je niet-aflatende enthousiasme bij dit bijzondere project. Dank je wel Allard Zoetman, voor de edit van mijn spreeuwenfilm. Echt top! Markus Ravenhorst, je hebt me weer verrast met je prachtige muziekcompositie voor de film. Uiteraard veel dank aan het Natuur Museum Fryslân voor de prachtige expositie. In het bijzonder denk ik aan Peter Koomen, Hanneke Hofman, Ellen Roetman en Froukje Hernamdt. Door jullie inzet en expertise is de expositie echt iets bijzonders geworden. Voor de schitterende expositiefoto's ben ik Gallery Color zeer dankbaar. Dank je wel Eric Levert, voor het maken van de bijzondere fotogravures van de flightstudies. Jouw druktechniek en het Japanse rijstpapier geven het een extra dimensie.

Veel dank aan Marloes Waanders en haar team bij Waanders Uitgevers voor het uitgeven van *Spreeuwendans*. Mick Peet, het is inmiddels alweer het vierde boek dat je voor mij ontwierp en ik ben opnieuw erg blij met het eindresultaat. Dank je wel Maartje van den Heuvel, voor je mooie inleiding en het in perspectief zetten van mijn werk. Koos Dijksterhuis, ik werd bijna net zo vrolijk van jouw beeldende tekst als van het zien van de spreeuwen.

Voor alle steun en vertrouwen dank ik Warnars & Warnars Art Dealers – Naarden/ Haarlem, Galerie Goutal – Aix-en-Provence, The Photogallery Sweden – Halmstad, en Amstel Gallery – Florida.

Tot slot wil ik graag André, Jaap, Vera, Janneke, Susanne, Leon, Nathalie, Rianne, Daphne, Zan, Roos, Carola, Wim, Stijn en Luminous Creative Imaging bedanken voor hun support.

Erik Hijweege

Acknowledgements

My Nibelungen series of photographs would never gotten off the ground without Johannes Bosgra's support; I would like to thank him for helping me find the places where starlings sleep. Thank you, Shyrien, for your unwavering enthusiasm for this unique project. Thank you, Allard Zoetman, for editing my starling film. You did a great job! Markus Ravenhorst, you surprised me again with the beautiful music you composed for the film. And, of course, many thanks to the Frisian Museum of Natural History for their beautiful exhibition. I want to particularly thank Peter Koomen, Hanneke Hofman, Ellen Roetman and Froukje Hernamdt. Your commitment and expertise made that exhibition something genuinely unique. I am very grateful to Gallery Color for the stunning exhibition photographs. Thank you, Eric Levert, for making the unique photo-engravings of the flight studies. Your printing technique and use of Japanese rice paper added an extra dimension.

And many thanks to Marloes Waanders and her team at Waanders Publishers for publishing Swirling Starlings. *Mick Peet, this is the fourth book you have designed for me, and once again, I'm delighted with the result. Thank you, Maartje van den Heuvel, for your lovely introduction and for contextualizing my work. Koos Dijksterhuis, your descriptive prose made me almost as happy as I felt seeing the starlings.*

For all their support and trust in me, I wish to thank Warnars & Warnars Art Dealers in Naarden and Haarlem, Netherlands, Galerie Goutal in Aix-en-Provence, France, The Photogallery in Halmstad, Sweden, and the Amstel Gallery in Florida, USA.

And finally, I would like to express my gratitude to André, Jaap, Vera, Janneke, Susanne, Leon, Nathalie, Rianne, Daphne, Zan, Roos, Carola, Wim, Stijn and Luminous Creative Imaging for their support.

Erik Hijweege

Titels *Titles*

Con Forza

Volante

Vigorozo

Soave

Tenereza

Batuta

Libero

Mobile

Ruvido

Prima Donna

Tempesta

Vivace

Mysrky

Arashi

Badai

Feroce

Sefefo

Shuffle

Tupan

Bebop

Agile | Allegro | Acapella | Bassa | Cadenza

Molto | Unisono | Crescendo | Placido | Tutti le Corde

Fusion | Vihar | Umuyaga | Dawil | Hadari

Hardbop | Ragtime | Swing | Firtina | Walküre

Colofon *Credits*

Uitgave *Publishers*
Waanders Uitgevers, Zwolle

Fotografie *Photography*
Erik Hijweege

Auteurs *Authors*
Koos Dijksterhuis, Maartje van den Heuvel

Vertaling *Translation*
Deul & Spanjaard

Ontwerp *Design*
Mick Peet

Lithografie *Lithography*
Benno Slijkhuis, Wilco Art Books

Druk *Printing*
Wilco Art Books, Amersfoort

ISBN 978 94 6262 503 7
NUR 652

www.hijweege.com · www.waanders.nl